書如其人

The handwriting is the same as that person

# 발간사

[ 캘리그라피를 만나기 위한 날갯짓, '글꽃정원' ]

변화하는 트렌드에서 오래도록 무언가를 지속하려면 그 일을 좋아해야만 하며 무엇보다 즐길 수 있어야 한다. 따라서 자신이 가장 잘할 수 있고 의미 있는 일을 찾거나 직접 그러한 가치를 창출할 수 있는 활동이 더욱 중요한 시대가 되었다. 많은 이들이 사랑하는 캘리그라피는 여백의 미를 살리며 유려한 조형과 무한한 상상력을 기반으로 감동을 선물하는 손글씨이다.

이러한 시대적인 요청에 부응하기 위해 한국림스캘리그라피연구원 기획팀에서 '글꽃정원'을 발간하게 됨은 매우 소중하고 의미 있는 일이다. 글꽃정원에 담을 내용은, 임정수 작가가 캘리와 에세이로 3년 이상 청어람 밴드에 올렸던 167개의 작품 중에서 120여 점의 주옥같은 작품을 선별하였다. 구성은 '믿음과 소망 그리고 사랑'으로 이루어지며 언제나 늘 가까이 서로 공감하며 사랑을 나누고 돌아보는 삶을 지향한다.

1492년 콜럼버스가 서인도 제도로 항해하여 새로운 동방 해상 항로를 개척하려고 시도했을 때, 강력한 동기를 부여한 책이 마르코 폴로의 '동방견문록'이었다. 그 시절에 여행은 목숨을 담보로 할 만큼 모험과 도전정신이 필요한 때였다. 마르코 폴로의 대담한 행보는 자신이 좋아하고 잘할 수 있고, 가치 있는 일이라 생각해서 머리에서만 머무른 것이 아니라 행동으로 옮긴 용기에서 시작되었다.

저자 임정수 작가는 고등학교에서 열정적으로 학생들을 가르치다가 대기업 임원을 거쳐 광고회사를 운영하며, 광고와 홍보에 획기적으로 캘리그라피를 도입하였다. 그리고 한국캘리그라피예술협회를 창립하여 교육과 전시활동을 하며 '손글씨 담긴 이야기'와 '캘리 인문학'을 출간하는 등 우리나라 캘리그라피의 저변 확대를 위하여 새로운 지평을 열고 있다.

이제는 배출된 문하생들이 400명을 넘었고, 전문반 수료 이상의 문하생으로 구성된 '한국림스캘리그라피연구원'들도 100여명이나 되는 등 규모 면에서 괄목할만한 성장을 하였다. 우리나라 최초로 국립예술의 전당에서 세 차례나 캘리그라피 단독 전시를 하며, 현충원 전시회 및 국회초대전 등 다양한 전시회를 열었다. 가을에는 부산월드엑스포 유치염원 및 홍보를 위해 '캘리 그 이상의 도전'을 주제로 전시회를 갖게 된다.

우리들은 여러 가지 일을 해내느라 항상 시간에 쫓기고 있다. 그래도 가장 필요한 것은 쉼을 누리고 싶어 하는 마음이 아닐까. '글꽃정원'의 발간을 함께 축하하며, 코로나 블루의 어려운 시기에 캘리그라피의 새로운 세상을 여행하며 자기 자신을 다독이고 힐링을 얻는 소중한 기회가 되길 기대하여 본다.

**최 병 철**
전, 한국조리과학고등학교 교장
현, 한국림스캘리그라피연구원 원장 · C-Edge College, India 석좌교수

# 추 천 의 글

[ 어린왕자 임정수를 생각하며 ]

비행기 고장으로 사막에 불시착한 내가 한 소년을 만났다. 그 소년은 작은 별에 살다가 세상을 보기 위해 여행을 온 어린왕자였다. 나는 소년 임정수에게서 그 별에서의 생활상을 들었는데 그가 사는 별에는 화산이 셋 있고, 바오밥나무, 그가 사랑하는 장미꽃이 있다고 했다.

어린왕자 임정수는 이웃의 여러 별을 여행했다. 여행중에 그 소년은 권위만 내세우는 왕과 잘난척하는 사람, 돈이 중요하다고 생각하는 사람, 일에 중독되어 사는 사람 등 다양한 군상들을 만나 보았다. 여행을 마친 어린왕자는 다시 그의 세계로 돌아간다.

소년 임정수의 이력과 세계는 세상의 일반적 가치를 넘는다. 목사의 아들로 태어나 대학에서 경영학을 전공한 후 고등학교 교사로 있었으며 대기업의 임원을 거쳐 건설회사의 대표이사를 역임했다. 종합광고대행사의 부사장을 지냈으며 현재 서울YWCA부부합창단의 지휘자이기도 하고 한국캘리그라피예술협회 회장과 림스캘리그라피연구소 대표작가로 수많은 문하생들을 지도하고 있다.

그의 캘리그라피는 어린왕자처럼 멋진 스토리텔링이 있기에 그가 여행에서 만난 경험이 캘리그라피가 가벼움으로 흐르지 않고 글의 함의(含意)와 깊이를 지니게 한다. 그의 존재와 가치는 재주를 넘어 먹물 뒤에 숨을 뿐이다. 그가 뿌린 먹물이 한지(漢紙) 위에 살아서 현현(賢現)하는 것을 캘리그라피라고 단순하게 설명할 수 없는 이유이다.

내가 이 시대의 어린왕자를 만난 것은 행운이다.

**한 백 진**
단국대학교 커뮤니케이션디자인과 명예교수
사)한국브랜드디자인학회 캘리그라피디자인센터장

# 추천의 글

[ 캘리 안에서 진정한 자유인 ]

사람이 살면서 가장 보람 있는 일은 창작을 하는 것이다.
창작은 상업적인 목적을 위해 하기도 하지만
예술성이 담긴 창작이란 자기 내면의 표현이며
삶의 고백이기에 돈으로 환산할 수 없는 가치가 있다.

사람은 얼마나 오래 살았느냐가 중요한 것이 아니다,
오히려 살아온 시간에 무엇을 남겼느냐가 더 중요하다.
역사적으로 보면
생애의 시간에 비해 놀라울 정도로 많은 작품을 남긴 사람들이 있다.
부단히 노력하고 창작에 몰입한 결과이다.

캘리그라퍼 임정수는 내가 만난 사람 중 보기 드물게
작품을 창작하는 일에 몰두하고 노력하는 사람이다.
그는 캘리그라피를 가르치고 창작하는 시간을 전혀 아까워하지 않는다.
그는 캘리그라피를 천직으로 생각하고 즐길 줄 아는 사람이다.
그는 캘리 안에서 진정한 자유인이다.
그리고 그 자유는 아무도 이해할 수 없고 범접할 수 없는 그만의 세계이다.

이번에 다시 3년 반 동안의 캘리그라피 120개의 작품을 모아
세 번째 캘리 책을 발간하는 임정수 작가의 노력과 캘리 사랑에 박수를 보낸다.

믿음 소망 사랑의 챕터로 구성된 ≪글꽃 정원≫의 출간은
많은 사람들에게 신선한 캘리그라피의 예술성을 선물할 것으로 기대한다.

그가 전하는 캘리의 메시지를 통해
불신의 세상에 믿음의 기운이 퍼지고
절망의 기운이 소망으로 바뀌며
미움과 아비규환의 사회에 사랑이 꽃 피기를 바란다.

**문 성 모**
전, 서울장신대학교 총장
현, 베아오페라예술원 이사장

# 믿음

늘언제나늘가까이

Getting close all the time

# 변화

사람과 침팬지의
유전자  구조는
98.77% 일치한다.

불과 1.23%의 차이로
사람과 동물로
나뉜다.

사람과 동물의 차이는
스스로 변화할 수 있느냐의
차이다.

사람은
자신이 변화할 수 있다는 사실을
너무도 잘 알고 있다.

— 좋은 글 중에서 —

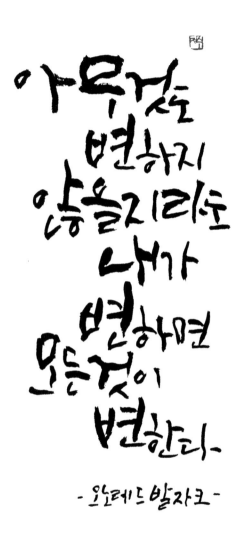

아무것도 변하지 않을지라도 내가 변하면 모든 것이 변한다
Even if nothing changes, everything changes if I change.

## 가족, 작은 말로 쌓는 탑

친밀하다고 해서
내 마음대로
감정을 드러내도 좋다는
의미는 아니다.
서로 친밀하다고 믿을수록,
오래 함께 할수록,
상대의 감정을
먼저 배려해야 한다.

– 김난도의 천번을 흔들려야 어른이 된다 –

서로 얼굴을 아는 사람은 세상에 가득하지만 마음을 아는 사람은 능히 몇 사람이나 되겠는가

There are many people who know what the other looks like
but few people who can know the other's mind.
– Myungshimbogam –

# 밥

고마울 때 _ 나중에 밥 한번 먹자.

안부 물을 때 _ 밥은 먹고 지내냐?

아플 때 _ 밥은 꼭 챙겨 먹어.

인사말 _ 밥 먹었어?

재수 없을 때 _ 쟤 진짜 밥맛 없어.

한심할 때 _ 저래서 밥은 벌어 먹겠냐?

뭔가 잘 해야할 때 _ 사람이 밥값은 해야지.

나쁜 사이 _ 그 사람하고 밥 먹기도 싫어.

범죄를 저질렀을 때 _ 너 콩밥 먹는다.

멍청하다고 욕할 때 _ 어우! 이 밥팅아.

심각한 상황 _ 목구멍에 밥이 넘어가냐?

무슨 일을 말릴 때 _ 그게 밥 먹여주냐?

정 떨어지는 표현 _ 밥맛 없어.

비꼴 때 _ 밥만 잘 먹더라.

좋은 사람 _ 밥 잘 사주는 사람.

최고의 힘 _ 밥심.

나쁜사람 _ 다 된 밥에 재뿌리는 놈.

아내 평가 _ 밥은 잘 차려 주냐?

    - 좋은 글 중에서 -

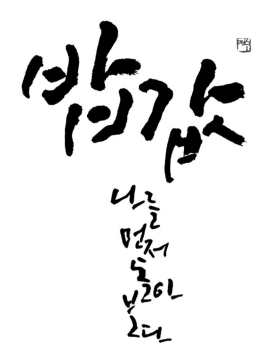

나를 먼저 돌아 보다

Meal price
First looking back on myself

## 스승과 제자

무릇 스승은
반드시 제자를 사랑하고
도와주고 믿어주되
자신의 기준을 강요하지 말며,
제자는 반드시
스승의 믿음을 충족 시켜주기 위해
힘쓰되
거스르지 말고 본분을 지켜라.

즉, 스승의 임무는
제자를 좋은 곳으로 인도해 주는 것일 뿐
자신과 똑같도록 만드는 것은 아니고,
제자의 소임은
안목을 넓히고 모르는 것을 배우는 것일 뿐
근본과 자기 자신을 잃는 것은 아니다.

– 이태양 –

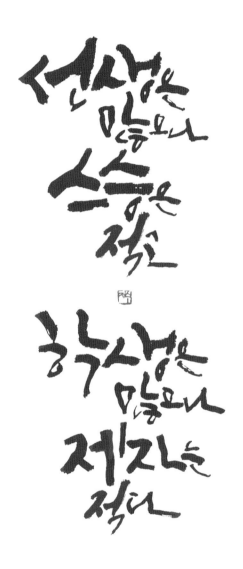

선생은 많으나 스승은 적고 학생은 많으나 제자는 적다

There are a number of teachers and students but few true learners.

# 믿는 자

한밤중에 할아버지가 일어나더니 말했다.

"할멈, 허리가 너무 아파. 파스 좀 붙여줘."

할머니는 귀찮지만 어두운 방안을 더듬거려 겨우 파스를 찾아 붙였다.

할아버지는 할머니가 붙여 준 파스 덕에 밤새 편히 잠을 잘 잘 수 있었다.

그런데 아침에 할아버지가 파스를 보고 깜짝 놀랐다.

허리에 붙은 파스에

이런 글이 쓰여 있었기 때문이다.

.

.

.

'중화요리는 중화관

전 지역 5분 내 배달'

— 좋은 글 중에서 —

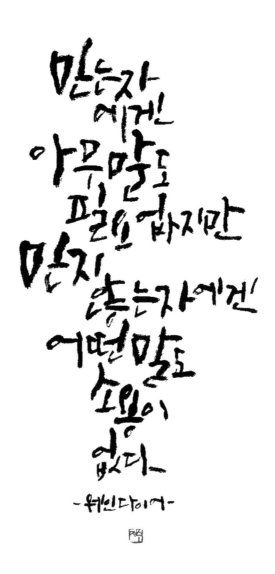

믿는 자에겐 아무 말도 필요 없지만
믿지 않는 자에게 어떤 말도 소용이 없다

Belief does not need any word but
disbelief makes any word useless
– Wayne Dyer –

## 걱정

걱정 없는
인생을 바라지 말고

걱정에 물들지 않는
연습을 하라.

– 알랭 드 보통 –

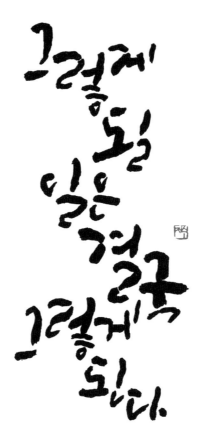

그렇게 될 일은 결국 그렇게 된다

What is doomed to be that way will turn out to be that way.

– Indian –

# 속

많은 시간을
보낸다고
절친한 것도
아니고

자주
못 만난다고
소원한 것도
아닙니다.

말이 많다고
다정한 것도
아니고

말이 없다고
무심한 것도
아닙니다.

늘 겉보다 속 입니다.

– 조정민의 인생은 선물이다 –

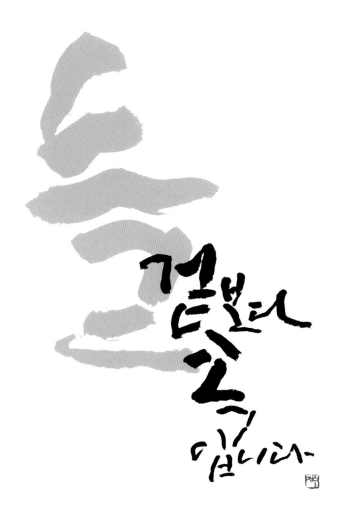

늘 겉보다 속 입니다

First priority should be put on inner side rather than on outer side.

# 마음

어느 날 할아버지가 손자에게 말했다.

"우리 마음 속에는 항상 두 마리의 늑대가 싸우고 있단다.
한 마리는 질투, 분노, 원망, 거짓 등을 먹고 사는 나쁜 늑대란다.
또 한 마리는 사랑, 열정, 관용, 진실 등을 먹고 사는 착한 늑대란다.
너의 마음 속에서도 이런 싸움은 항상 일어나고 있단다."

그러자, 손자가 할아버지에게 대뜸 물었다.
"그럼 누가 이기나요?"

할아버지가 대답했다.
"네가 밥을 주는 쪽이 이긴단다."

– 체로키(Cherokee) 인디언족 교훈 –

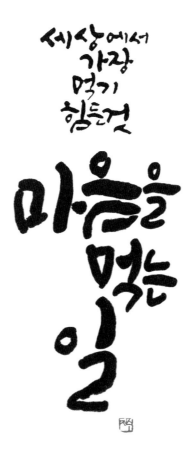

세상에서 가장 먹기 힘든 것 마음을 먹는 일

What is the most difficult thing to make is to make up your mind.

# 그대

그대,
언젠가는 꽃을 피울 것이다.
다소 늦더라도,
그대의 계절이 오면
여느 꽃 못지 않은
화려한 기개를 뽐내게 될 것이다.

그러므로 고개를 들라.
그대의 계절을 준비하라.

– 김난도의 아프니까 청춘이다 –

그대 한송이 꽃으로 피어나라
Make yourself bloom to be a flower

글꽃정원 | 믿음

# 젊음

젊음은 나이가 아니라 마음이다.

장미빛 두 뺨, 앵두 같은 입술,
탄력 있는 두 다리가 곧 젊음은 아니다.

강인한 의지, 풍부한 상상력
지치지 않는 열정이 곧 젊음이다.

젊음이란 깊고 깊은 인생의 샘물 속에
간직된 열정 바로 그 자체다.

젊음은 눈치 빠르게 행동하는 것이 아니라
어려움을 뚫고 나가는 끈기 있는 용기다.

젊음은 무임승차가 아니라
스스로 개척하는 힘이다.

젊음은 이십 대 소년에게만 있는 게 아니라
육십 대 장년에게도 있다.

인생은 나이로 늙는 것이 아니라
꿈을 포기하는 순간부터 늙기 시작한다.

– 사무엘 올만 –

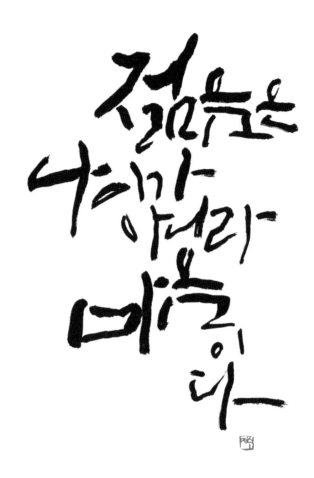

젊음은 나이가 아니라 마음이다
Youth is not about age but about attitude.

# 믿음

가장 중요한 요소는
좋은 일이 생길 것이라는
믿음이다.
믿으면 진짜 그렇게 된다.
그러니
미래에 대한 희망을 가져보자.
그러면 어떠한 상황에서든
잠재적 가능성을 찾아낼 수 있으며,
위기 속에서 기회를
찾을 수 있다.

– 스테반 M 폴란 –

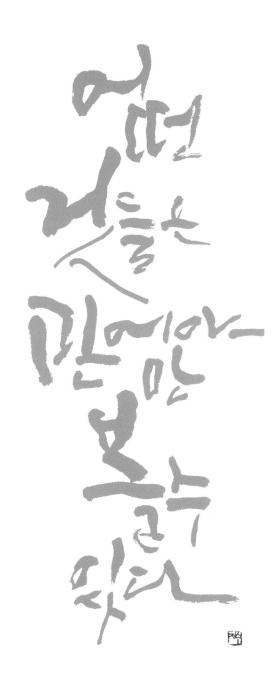

어떤 것들은 믿어야만 볼 수 있다

There is something that could be visible
only when you believe it.

글꽃 정원 │ 믿음

## 내가 먼저

내가
변하지 않으면
아무 것도 바뀌지
않는다.

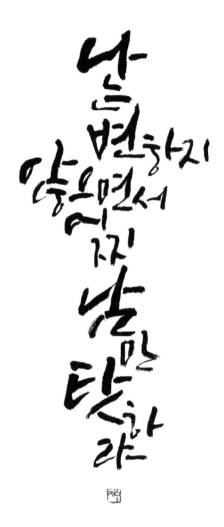

나는 변하지 않으면서 어찌 남만 탓하랴
How could you blame others without your changing yourself?

## 근심은 잠깐 찾아온 손님

누구든 열 살 때에도 근심이 있고,
스무 살에도 근심이 있으며,
서른이 되고, 마흔이 되어도
그 나이 그 상황에 따른
근심이 있기 마련이다.

그런데 열 살 때의 근심은
스무 살이 됐을 땐 저절로 사라진다.

마흔 살이 됐을 때는
서른 살의 근심이 흔적도 없이 사라지듯
근심은 머물러 온 손님이 아니라
내가 붙들고 있는 손님이다.
내가 붙잡지 않으면 그도 떠난다.

그를 오래도록 붙들고 있으면
근심이 깊어져 곪게 된다.

근심은 잠깐 찾아온 손님이다.

– 좋은 글 중에서 –

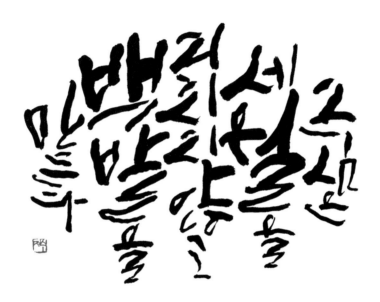

근심은 세월을 거치지 않고 백발을 만든다
Worry makes one's hair grey even without passage of time.

# 먼 길을 걸어온 사람아

아무것도 두려워 마라.
그대는 충분히 고통받아왔고
그래도 우리는 여기까지 왔다.
자신을 잃지 마라.
믿음을 잃지 마라.
걸어라. 너만의 길로 걸어가라.
길은 걷는 자의 것이다.
길을 걸으면 길이 시작된다.

– 박노해 사진에세이 03 『길』 중에서 –

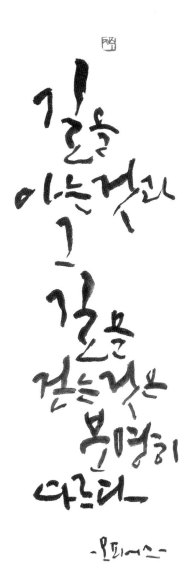

길을 아는 것과 그 길을 걷는 것은 분명히 다르다
Knowing the path in your head is obviously
different from walking the path.
– Mrpheus –

# 말

프랑스 휴양 도시 니스의 한 카페에는
이런 가격표가 붙어 있다.

– Coffee! 7 Euro.
– Coffee Please! 4.25 Euro.
– Hello Coffee Please! 1.4 Euro.

우리 말로 하면
'커피'라고 반말하는 사람은 1만원.
'커피 주세요'라고 하는 사람은 6천원.
'안녕하세요? 커피 한 잔 주세요'
라고 상냥하게 말하는 사람은 2천원.

– 좋은 글 중에서 –

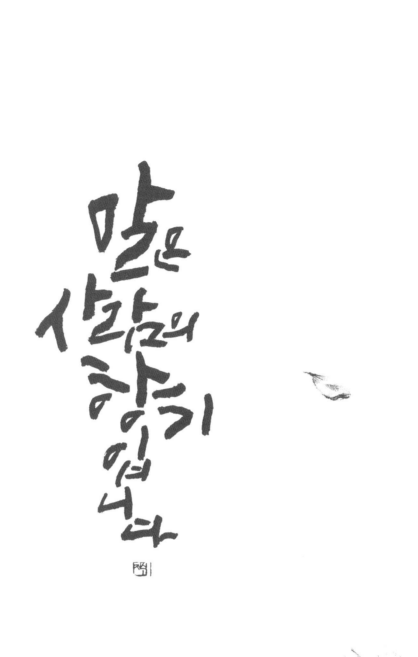

말은 사람의 향기입니다.
Your words represent your own odor.

글꽃정원 믿음

## 긍정의 힘

뭔가
할 수 없다는 사람이
있는가 하면
그것을 하는 사람이 있다.

– 애런코헨 –

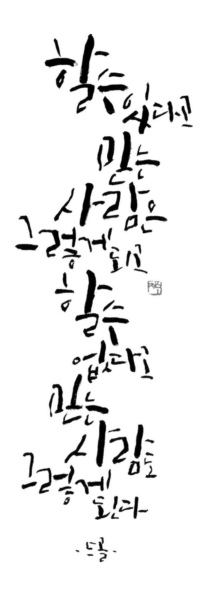

할 수 있다고 믿는 사람은 그렇게 되고
할 수 없다고 믿는 사람도 그렇게 된다

People believing they can do it will see the belief turning into reality,
and people believing they can't do it also will see the belief turning into reality.

# 정말 아름다운 것

꽃이 아름다운 것은
자기 아름다움을
자랑하지 않기 때문이고

무지개가 아름다운 것은
잠시 떴다가 사라짐을
슬퍼하지 않기 때문이다.

정말 아름다운 사랑은
자기 사랑을
자랑하지 않는 사랑이고

정말 아름다운 인생은
잠시 머물다 가는 것을
슬퍼하지 않는 인생이다.

– 이규경의 짧은 동화 긴 생각 –

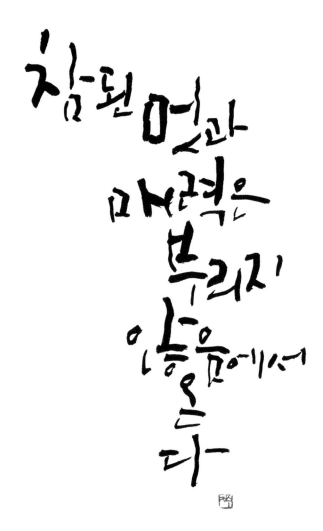

참된 멋과 매력은 부리지 않음에서 온다

Genuine beauty and attraction emanates when you become yourself.

## 칭찬

토끼를 잡을 땐 귀를 잡아야 하고,
닭을 잡을 땐 날개를 잡아야 한다.
그리고
고양이를 잡을 땐 목덜미를 잡으면 되지만
사람은 어디를 잡아야 할까?

진솔한 칭찬으로
마음을 잡아야 한다.

멱살을 잡으면 절대 안 된다.

- 좋은 글 중에서 -

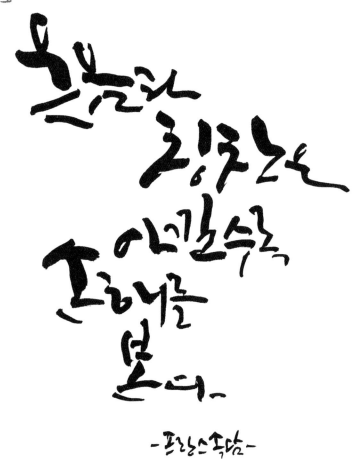

웃음과 칭찬은 아낄수록 손해를 본다

The more you spare smile and compliment, the more you lose.

## 불위야 비불능야 (不爲也, 非不能也)

하지 않는 것이지,
하지 못하는 것이 아니다.

시도하지 않고 미리 절망한다.

할 수 있다는 생각 보다는
하지 않으리라는 핑계를 먼저 찾는다.

우리는 하지 못하는 것이 아니라
하지 않고 있을 뿐이다.

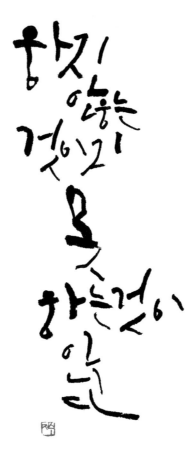

- 맹자 -

하지 않는 것이지 못하는 것이 아니다
The truth is that you don't act, not that you can't act.

# 운

나는 내가
더 노력할수록
운이
더 좋아진다는 걸
발견했다.

– 토마스 제퍼슨 –

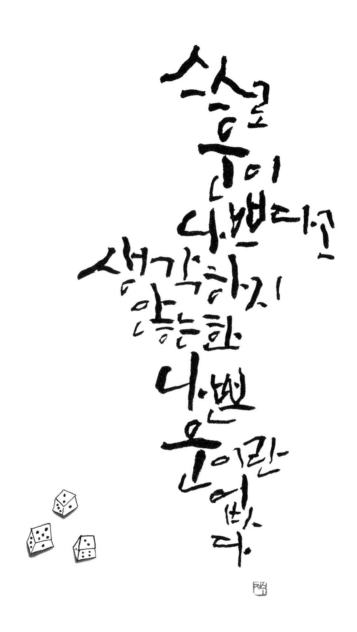

스스로 운이 나쁘다고 생각하지 않는 한 나쁜 운이란 없다

Bad luck doesn't exist unless you yourself think you are unlucky.

## 개성

누군가를
개성있게 만드는 것 보다
그것을 막는 것이 더 쉽다.

무언가 새롭게 다른 일을 할 때마다
'다른 사람과 똑같이 하라'고
지적을 하면 그만이다.

개성이란
도전하고 실수하고
스스로를 한번 바보로
만들기도 하면서
또 다시 도전하는 것이다.

캘리그라피도 글씨의 개성을
찾아가는 일이다.

개성은 남과 비교를 멈추는 것에서 시작된다

- 칼 라거펠트 -

개성은 남과 비교를 멈추는 것에서 시작된다
Individuality begins when you stop comparing yourself with others.
- Karl Lagerfeld -

## 결국

괜찮아!
결국 이 모든 것에는
끝이 있어.

그치지 않는 비는 없다

There is no rain which does not stop falling

## 줄탁동시(啐啄同時)

중국 송나라 때 벽암록(碧巖錄)의 사자성어

병아리가 부화를 시작하면 세시간 안에 껍질을 깨고 나와야 질식하지 않고 살아남을 수 있다고 한다. 알 속의 병아리가 껍질을 깨뜨리고 나오기 위해 껍질 안에서 부리로 사력을 다하여 껍질을 쪼아대는 것을 줄(啐:부를 줄)이라 하고, 이 때 어미 닭이 그 신호를 알아 차리고 바깥에서 부리로 쪼아 깨뜨리는 것을 탁(啄:쫄 탁)이라 한다. 줄과 탁이 동시에 일어나야 한 생명이 온전히 탄생하는 것이다.

이 말은 알 껍질을 쪼는 병아리는 깨달음과 생명을 향하여 앞으로 나아가는 제자, 어미 닭은 제자에게 깨우침과 생명의 길을 일러주는 선생을 상징하는 것이라고 한다.

즉, 줄탁동시(啐啄同時)는 제자가 갈급하여 스승을 찾을때 선생이 적기에 깨달음을 주어 함께 훌륭한 사람으로 만들어 간다는 말이다.

껍질을 깨고 나와야 세상을 볼 수 있다
Only when you get out of your nest will you be able to see the world.

## 좋은 말

말에도
꿈이 있다.

누군가가  건넨
따뜻한 격려 한 마디로
어려움을 극복하고
미국의 대통령이 되신 분도 있다.

오늘
당신의 좋은 말 한마디가
한 사람의 인생을
바꿀 수도 있다.

좋은 말은 좋은 옷보다 더 따뜻하다
Good words are warmer than good clothing.

## 좌우명

우리는 언제나 세상을 바라보는 안목을
바꿀 준비가 되어 있어야 하며,
편견을 버릴 준비가 되어 있어야 하며,
마음을 열고 살아갈 준비가 되어
있어야만 한다.

바람의 변화를 전혀 고려하지 않고
똑같이 항해를 하는 선장은
결코 항구에 들어가지 못하는 법이다.

– 헨리 조지 –

나의 결정이 나의 운명이다
My decision is my fate.

## 바람

촛불은
부는 바람에
꺼지는 것이 아니다.

촛불은
간절한 바람이 없을 때
꺼지는 것이다.

자신에게 자신 있는 사람
A man who is confident to him/herself

# 실천

실천을 잘하는 사람이
꼭 말을 잘하는 것은 아니며

말을 잘하는 사람이
반드시 실천을 잘하는 것은 아니다.

— 사마천 —

말이 많으면 실천이 없고 행동하는 자는 말이 적다
Wordy man acts less, and acting man speaks less.

## 당신을 기억해요

아프리카 스와힐리족에게는
'사사(Sasa)'와 '자마니(Zamani)'라는 특별하게 다른 시간관념이 있다.
누군가가 죽었더라도 그를 기억하는 한 그는 여전히 '사사'라는 시간에서 살아 있는 것으로  간주하고,
그를 기억하던 사람들마저 모두 죽어서 더 이상 그사람을 기억해 줄 누군가가 한사람도 없게 되면
그때 비로소 '자마니'라는 영원한 침묵의 시간으로 돌아간다는 것이다.

누군가가 나를 기억한다는 건
진실되게 살아야 할 충분한 이유이다.

<div align="center">그 사람의 진실됨은 입으로 아는 것이 아니다</div>

<div align="center">A man's authenticity may not be figured out by his or her words.</div>

# 침묵

우리 인생에는
잘 설명할 수 없는
일도 많고

또 설명해서는 안 되는
일도 많다.

특히 설명함으로써
그 안의
가장 중요한 것을
잃어버리는 경우에 그렇다.

– 무라카미 하루키 –

말은 침묵을 통해 깊어진다
Speech gets more meaningful through silence.

# 마음

매일 아침
당신의 얼굴을 치장하는 시간에
마음을 닦는 시간을
포함시켜라.

당신은 더러운 얼굴로는
일터에 나가지 않으면서...
왜 마음의 얼룩은 닦지 않은 채
하루를 시작하는가?

– 로봇 A.쿡 –

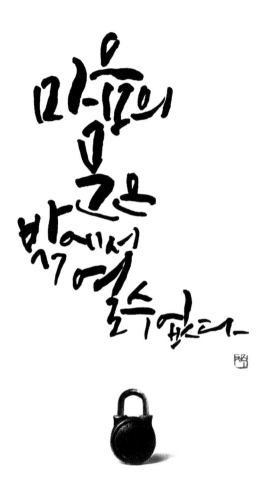

마음의 문은 밖에서 열 수 없다

Mind may not be opened by external force.

## 실행

아는 것만으로는
충분하지 않다.
적용해야만 한다.

의지만으로는
충분하지 않다.
실행해야 한다.

– 괴테 –

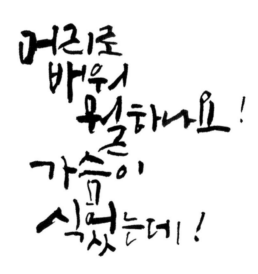

머리로 배워 뭘 하나요! 가슴이 식었는데!

Now that your mind has got cold,
what is the point of learning with your head?

# 믿음

누군가를
조금의 의심도 없이
완전히 믿으면
그 결말은
다음 두 가지 중 하나이다.
일생 최고의 인연을 만나거나
일생 최대의 교훈을 얻거나.

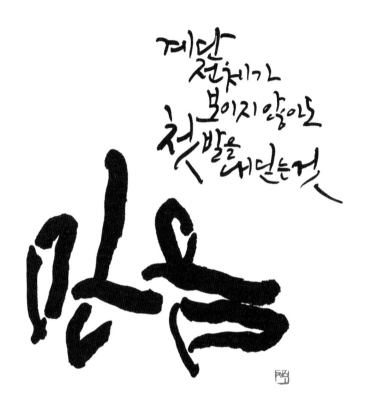

계단 전체가 보이지 않아도 첫발을 내딛는 것

Even if you may not see the entire stairs, you take your first step

# 늘

누구에게나
봐도 또 보고 싶은
단어가 하나쯤은 있다.

흔한 말이라
다른 사람에게는
평범하지만,
유독 나에게는
마음을 뜨겁게 하는
단어.

대학 다닐때
어느 교지에 써 주었던 글씨인데
지금도 나에게는 보배이다.
40여년 전 그 글씨가
지금 나를 있게 했는지도 모른다.

세상에서 가장 좋아 하는 말.
세상에서 가장 감동을 주는 글자.
'늘'이다.

늘 언제나 늘 가까이

Getting close all the time

## 실패

실패란
기회의 또 다른
이름이다.

세상은 절대
당신을  포기하지
않는다.

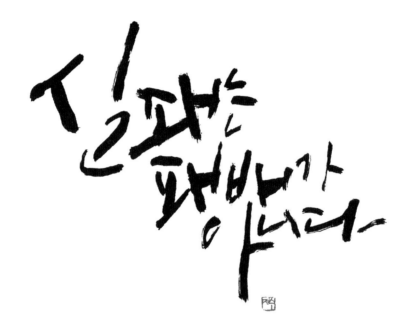

실패는 패배가 아니다

Failure does not mean your defeat.

## 교만

겸손은 내가 늘 과분한
대접을 받고 있다고 여기고
교만은 내가 늘 미흡한
대접을 받고 있다고 여긴다.
그래서
겸손은 미안한 마음이고
교만은 서운한 마음이다.

– 조정민의 인생은 선물이다 –

스스로 잘난 체 하는 것보다 더 외로운 것은 없다

스스로 잘난 체 하는 것보다 더 외로운 것은 없다
Nothing makes you lonelier than pretending you are better than other.

## 신뢰

남이 나를
믿어 주지 않는다고
고민하는 사람은
먼저 그에 대한 나의 신뢰를
생각해 보라.

그 사람도
내가 그를 믿는 만큼만
신뢰한다는 것을
알게 될 것이다.

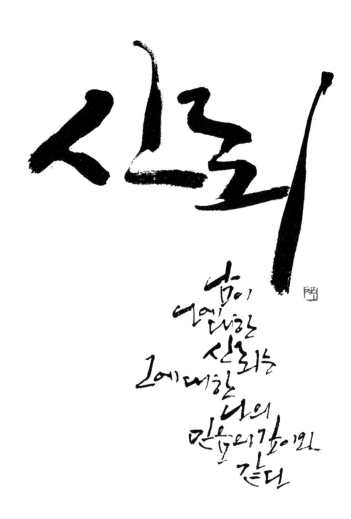

남이 나에 대한 신뢰는 그에 대한 나의 믿음의 깊이와 같다
Others' trust for me is as deep as my trust for them.

# 나

나는
나를 극복하는 순간
칭기즈칸이 되어
있었다.

– 칭기즈칸 –

남들보다 더 잘하려고 고민하지 마세요
'지금의 나' 보다 잘하려고 애쓰는 게 더 중요해요

Don't try to be better than others.
It is more important to try to be better than myself as I am now.

# 뒤에야(然後)

고요히 앉아본 뒤에야
평상시의 마음이 경박했음을 알았네.

침묵을 지킨 뒤에야
지난날의 언어가 소란스러웠음을 알았네.

일을 줄인 뒤에야
시간을 무의미하게 보냈음을 알았네.

문을 닫아건 뒤에야
앞서의 사귐이 지나쳤음을 알았네.

욕심을 줄인 뒤에야
이전의 잘못이 많았음을 알았네.

정을 쏟은 뒤에야
평소의 마음씀이 각박했음을 알았네.

– 진계유(1558~1639) –

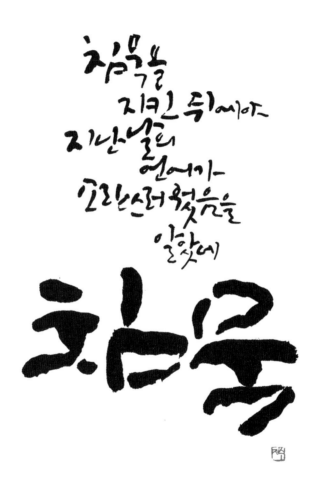

침묵을 지킨 뒤에야 지난날의 언어가 소란스러웠음을 알았네

Only when I kept my silence could I realize that the speech I made in the past was just noisy.

# 소망

나는 오늘도 꿈꾼다

Today as well I dream a dream

# 꿈

꿈을 이루자.
꿈은 이루기 위해 있는 것
주위에는
꿈을 꿈으로 끝내는 이들이 많이 있다.

자세히 보니
그들 모두가 하나 같이 앉아서
말만 하는 자들이다.

행동하는 자가 이룬다.
작은 꿈을 꾸는 자는 작은 꿈을 이루고
큰 꿈을 꾸는 자는 큰 꿈을 이룬다.
꿈은 누구나 꿀 수 있으나
아무나 이룰 수는 없다.

꿈!
꿈은 오늘도 자신을 찾는 자를 보며
무척 기뻐한다.

꿈은 이루기 위해 있다.

– 도후서 –

꿈은 꾸는 자만이 이룰 수 있다
Only a man dreaming a dream may realize dream.

# 도전

갈 만큼 갔다고 생각하는 곳에서
얼마나 더 갈 수 있는지 아무도 모르고,
참을 만큼 참았다고 생각하는 곳에서
얼마나 더 참을 수 있는지 누구도 모른다.

내 힘으로 할 수 없는 일에
도전하지 않으면
내 힘으로 갈 수 없는 곳에 이를 수 없다.

사실 나를 넘어서야 이곳을 떠나고
나를 이겨내야 그곳에 이른다.

– 백범 김구 –

나를 넘어서야 이곳을 떠나고 날을 이겨내야 그곳에 이른다

백범 김구 선생님 글을 갈겨 쓰다.

나를 넘어서야 이곳을 떠나고 나를 이겨내야 그곳에 이른다

Only when you reach beyond yourself will you be able to leave this place.
Only when you surmount yourself will you be able to reach that place.

# 꿈

그대의 꿈이
한번도 실현되지 않았다고 해서
가엾게 생각해서는 안된다.

정말 가엾은 사람은
한번도 꿈을 꿔보지 않았던
사람들이다.

– 에센바흐 –

꿈을 가진 사람을 만나라
See the person who harbors a dream.

# 벗

유익한 벗이 셋 있고
해로운 벗이 셋 있다.

정직한 사람을 벗삼고,
진실한 사람을 벗삼고,
견문이 많은 사람을 벗삼으면
유익하다.

그러나
형식만 차리는 사람을 벗삼고,
대면할 때만 좋아하는 사람을 벗삼고,
말재주만 있는 사람을 벗삼으면
해롭다.

– 공자 –

누구와 함께 하느냐에 따라 인생이 바뀐다
With whom you are shapes your life.

## 여행 같은 하루

나는 매일 아침
어머니께 안부 전화를 한다.
전화할 시간을 놓치면
못 참으시고
먼저 전화를 하신다.
그리고
꼭 한마디 하신다.

"오늘도 여행 같은 하루를 보내라"

진정한 여행은
새로운 풍경을
찾는 것이
아니라
새로운 눈으로
보는
것이다.

여행을 떠나듯 하루를 시작해봐요

Why not start a day with travelling?

## 웃는 시간

우리가
평생 웃는 시간은 얼마나 될까요?

사람이 대략 80년을 산다면
화내는 시간 5년
일하는 시간 23년
잠자는 시간 20년
웃는 시간은
겨우 89일 정도라고 합니다.

한 번뿐인 소중한 인생
화내고 미워하고
시기하고 질투하기보다는
가치 있는 것을 추구하며
감사하고 기뻐하는 삶을
살면 얼마나 좋을까요?

오늘 한번 활짝 웃어 보세요^^

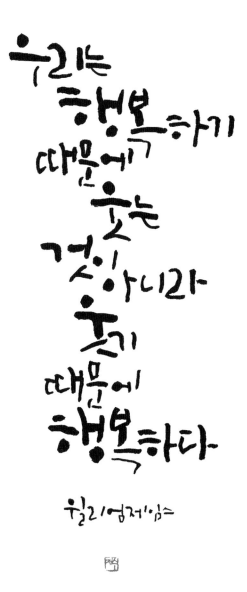

우리는 행복하기 때문에 웃는 것이 아니라 웃기 때문에 행복하다

It is not true that we smile because we are happy
but instead we are happy because we smile.

# 깊은 강

울퉁불퉁한 계곡과 협곡 속에서
시냇물과 폭포는 큰 소리를 내지만
거대한 강은 조용히 흐른다.

부족한 사람일수록 자신을
드러내기 위해 애를 쓰고
말을 많이 하지만

지혜로운 사람은
애써 자신을 드러내려고 하지 않고
다만 행동으로 보여줄 뿐이다.

꽉 찬 사람은 자신 스스로도
이미 충만하기 때문에
더 이상 바랄 것이 없다.

– 법정스님 –

깊은 강은 소리가 없다
Deep river does not make noise.

# 열정

벗나무는
꽃을 피울 때
줄기 깊은 속까지
온통 분홍빛으로 물들어야
비로소 만개한다.

작가도
작품을 완성할 때면
주체할 수 없는 열정으로
온몸이 뜨겁게 달아올라야
비로소 탄생한다.

뜨거울 때 꽃이 핀다

Flower blooms when it is hot.

## 작가

캘리그라피는
글씨를 통해 자신을 표현하는
예술이다.

아무리
기교가 뛰어나고
기법이 화려한 작품일지라도
자신을 속일 수는 없다.

진정 좋은 작품은
자신의 모습이 담백하게 담겨 있는
작품이다.

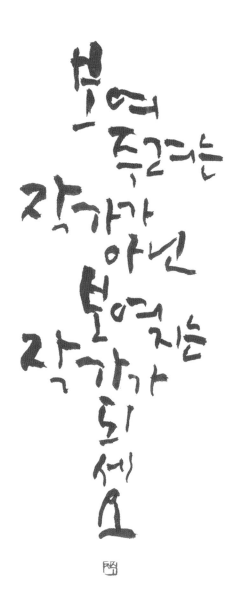

보여 주려는 작가가 아닌 보여지는 작가가 되세요

Don't be a writer trying to show something.
Instead be a writer coming to be seen.

## 겸손

빈 깡통은 흔들어도
소리가 나지 않는다.

속이 가득 찬 깡통도
소리가 나지 않는다.

소리 나는 깡통은
속에 무엇이 조금 들어있는
깡통이다.

사람도 마찬가지다.

아무것도 모르는 사람도
많이 아는 사람도
아무 말을 하지 않는다.

무엇을 조금 아는 사람이
항상 시끄럽게 말을 한다.

– 이규경 '온 가족이 읽는 짧은 동화 긴 생각' –

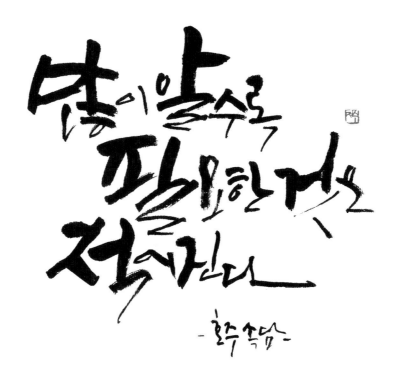

많이 알수록 필요한 것은 적어진다

The more you know, the less you need.

— Australian proverb —

## 전시를 마치며

누군가 내 작품 앞에서
머무는 시간이 길어지면
나 또한 숨이 멎는다.

그가 내 작품 속으로 들어와
탄생의 과정에 깊이 스며들 때
이 또한 작품이 되기 때문이다.

나는 전시장에서
또 다른 나의 작품을 만나는 그때가
가장 행복하다.

## 가족

지혜로운 가족은
같은 이유로 행복하지만,
어리석은 가족은
각자의 이유로 불행하다.

나를
덜어내고
우리를
채우는
곳

나를 덜어내고 우리를 채우는 곳
A place where I relinquish myself and become us.

# 계획

꿈을 꾸면
목표가 생기고,
목표를 잘게 나누면
계획이 되고,
계획을
하나씩 실행하면,

꿈은 이루어진다.

-벤자민프랭클린-

계획하는데 실패를 했다면 실패를 계획한 것이다
If you failed a plan, it means that you had planned a failure.

# 내일

누구나 오늘을 살지만
우리는 내일을 꿈꾼다.

오늘은 비록 흐리지만
내일은 분명 맑다.

오늘은 짧게 지나가지만
내일은 길게 다가온다.

모두가 오늘을 이야기할 때
우리는 내일을 이야기한다.

그래서
오늘의 흐림 속에서도 우리는
내일의 맑음을 본다.

# 나일은 맑음

내일은 맑음
It is clear tomorrow.

## 행복

손에
쥐고 있어도
즐기지
못한다면
그건

이미
.
.
.
내 것이 아니다.

행복이란

내가
갖지못한
것을
바라는
것이
아니라

내가
가진
것을
즐기는
것이다.

- 린 피터스 -

행복이란 내가 갖지 못한 것을 바라는 것이 아니라
내가 가진 것을 즐기는 것이다
Happiness is not about desiring something you don't have now
but enjoying something you have now.
– Evelyn Peters –

# 인생

아무리 훌륭한 사람도
아무리 부유한 사람도
아무리 명석한 사람도
아무리 잘생긴 사람도

인생을
두 번 살았던 사람은
아무도 없다.

인생은 속도가 아니라 방향이다
Life is not about speed but about direction.

# 큰 사람

진실로 청렴한 것은
청렴하다는 이름조차 없으니,
이름을 드러내는 사람은
바로 탐욕스럽기 때문이다.

큰 재주에는
교묘한 기교가 없으니,
기교를 부리는 사람은
곧 서툴기 때문이다.

– 채근담 –

이름 없이
빛도 없이
Nameless and lightless

# 12월

뒷모습이 아름다워야
정말 아름다운 사람이다.

뒷맛이 개운해야
참으로 맛있는 음식이다.

뒤끝이 깨끗한 만남은
오래오래 좋은 추억으로 남는다.

두툼했던 달력의
마지막 한 장이 걸려 있는

지금 이 순간을
보석같이 소중히 아끼자.

이미 흘러간 시간에
아무런 미련 두지 말고

올해의 깔끔한 마무리에
최선을 다하자.

시작이 반이 듯이
끝도 반이다.

– 정연복 –

시작이 반이 듯이 끝도 반이다

Just as beginning is the first half, finishing is the second half.

## 먼저

아무리
소박한 행복일지라도
내가 먼저
마음을 열지 않으면
절대
나에게 오지
않는다.

거울은 먼저 웃지 않는다
Mirror does not smile first on you.

# 의자

병원에 갈 채비를 하며
어머니께서
한 소식 던지신다.

허리가 아프니까
세상이 다 의자로 보여야.
꽃도 열매도, 그게 다
의자에 앉아 있는 것이여.

주말엔
아버지 산소 좀 다녀와라.
그래도 큰애 네가
아버지한테는 좋은 의자 아녔냐.

이따가 침 맞고 와서는
참외밭에 지푸라기도 깔고
호박에 똬리도 받쳐야겠다.
그것들도 식군데 의자를 내줘야지.

싸우지 말고 살아라.
결혼하고 애 낳고 사는게 별거냐.
그늘 좋고 풍경 좋은 데다가
의자 몇 개 내놓는 거여.

– 이정록 –

마음도 쉼이 필요하다

Mind needs rest.

## 주는 자

록펠러

빌게이츠의 재산보다 무려 3배를 보유한 석유부자, 죽기 전까지 가진 재산은 미국 전체 부의 1.53%인 약 172조 원.

그는 53세에 최고의 갑부가 되었지만 불치병으로 1년밖에 살지 못한다는 사형선고를 받았다.

우연히 액자에 걸린 '주는 자가 받는 자보다 복되다.'는 문구를 보고 기부와 남을 위해서 살기 시작했다.

나눔의 삶 때문인지 신기하게도 그의 병은 사라졌다.

그 뒤 그는 98세까지 선한 일에 힘쓰며 살았고, 나중에 죽기 전에 이렇게 회고했다.

"인생 전반기 55년은 쫓기며 살았지만, 후반기 43년은 정말 행복하게 살았습니다"

주는 자가 받는 자보다 더 복되다

Giver is luckier than taker.

## 잘못 들어선 길은 없다

길을 잘못 들어섰다고
슬퍼하지 마라 포기하지 마라
삶에서 잘못 들어선 길이란 없으니
온 하늘이 새의 길이듯
삶이 온통 사람의 길이니

모든 새로운 길이란
잘못 들어선 발길에서 찾아졌으니
때로 잘못 들어선 어둠 속에서
끝내 자신의 빛나는 길 하나
캄캄한 어둠만큼 밝아오는 것이니.

– 박노해 시집 『그러니 그대 사라지지 말아라』 중에서 –

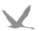

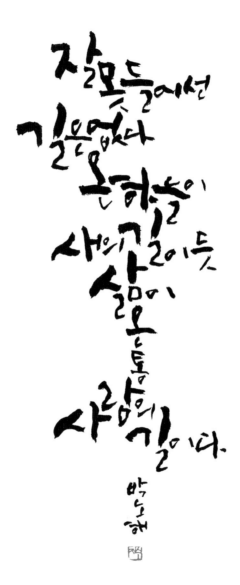

잘못 들어선 길은 없다 온 하늘이 새의 길이듯 삶이 온통 사람의 길이다

There is no something like the wrong way you should not have taken.
Just as any part of the sky may become the path which birds may take,
any part of life may become the path anyone could take.

– Park No-Hae –

# 기적을 만나다

당신이 림스를 만난 것도
림스가 당신을 만난 것도
모두 기적이다.

자신을 조금만 더 내려 놓고
함께 나누기만 하면
더 놀라운 기적을 만날수 있음을
우리는 너무 잘 알고 있다.

림스가 이루고 있는
모든 일들은
어느 누가 혼자서 할 수 있는
일들이 아니다.

림스가 만드는 기적은
많은 분들의 헌신과 봉사로 이루어지며
그 중심에 바로 당신도 있다.

림스는 날마다
당신이라는 소중한 기적을 만난다.

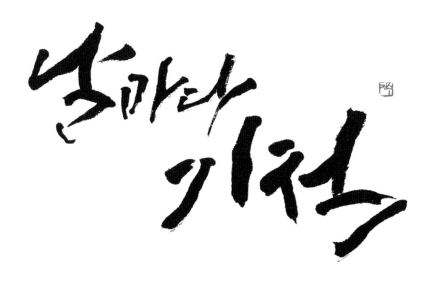

날마다 기적

Miracle every day

## 긍정의 삶

인생에는 두 가지 삶이 있다.

하나는 기적 따위는
전혀 일어나지 않는다고 생각하며
살아가는 것,

또 다른 하나는
모든 일이 기적이라고 생각하며
살아가는 것.

– 아인슈타인 –

별은 바라보는 자에게 빛을 준다
Star gives light to the one who sees it.

## 좋은 글씨

글씨가 맑고 선명하고 아름다우며
뜻에 맞게 힘차거나 따뜻하여
누구에게나 똑같은 감동이
전해져야 한다.

또한 쓰는 사람의 마음이 순수하여
보는 사람이 아침에  맞이하는 햇살처럼
신선한 기운을 얻어야 한다.

오늘 아침도 건강한 글씨로
새로운 한 주를 시작하길
소망한다.

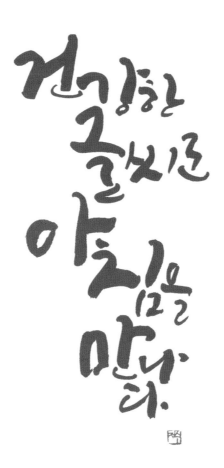

건강한 글씨로 아침을 만나다
Greet the morning with sound writing.

## 동주공제(同舟共濟)

생각이 깊고 총명하고 성실한
어진 반려가 될 친구를 만났거든

어떠한 어려움이라도 극복하고
마음을 놓고 기꺼이 함께 가라.

– 법구경 –

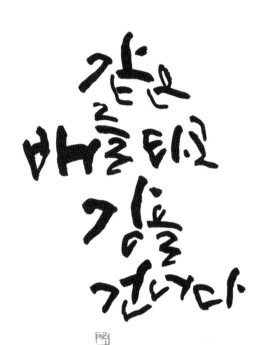

同舟共濟

같은 배를 타고 강을 건너다

Cross the river on the same boat.

## 희망을 쏘다

적지 않은 인생을 살아보니
하루의 소중함을 이제는 알 것 같다.

과거인 어제를 돌아보며 살기보다
미래인 내일을 생각하며 사는 것이
더 지혜로움도 알게 되었다.

우리에게는 누구나
내일이라는 귀한 선물이 있다.
더더욱 중요한 것은
그 내일이 꼭 하루씩 온다는 것이다.

비록
오늘 힘들고 슬픈 일이 있었더라도
다가올 내일은 희망찬 설레임으로
우리를 기다리고 있다는 것이다.

그래서
우리는 늘 내일의 희망을 꿈꾼다.

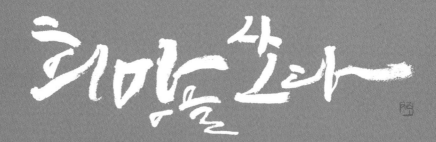

희망을 쏘다
I flied hope.

# 꿈

날개를
펴지 않고는
하늘을
날 수 없듯

꿈을
펼치지 않고는
뜻을
이룰 수 없다.

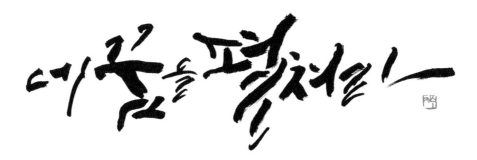

네 꿈을 펼쳐라

Realize your dream.

# 지금

사람들은 늘
지금은 늦었다고 말한다.

하지만 사실 지금이야말로
가장 빠른 시간이다.

진정 무언가 중요한 결심을 하는 사람에게는
바로 지금이 인생에서 가장 젊은 때이다.

새로운 꿈을 시작하기에
딱 좋은 때이다.

# 그래지금시작하는거야!

그래 지금 시작하는 거야

OK. Do it right now.

## 글씨

고운 말씨는 귀를 즐겁게 하고
고운 글씨는 눈을 즐겁게 한다.

고운 말과 글은
마음을 통해 향기로 꽃 피운다.

글씨를 잘 쓴다는 건
마음을 잘 그려내는 일과 같다.

그래서
글씨는 기술로 배우는 것이 아니라
마음으로 배워야 하는 이유이다.

말은 마음의 소리요 글씨는 마음의 그림이다

Speech is the voice of your mind, and letter is the picture of your mind.

## 오늘

인생은 짧다.
하지만
우리는 부주의하게
시간을 낭비하여
짧은 인생을
더욱 짧게 만든다.

– 빅토르 위고 –

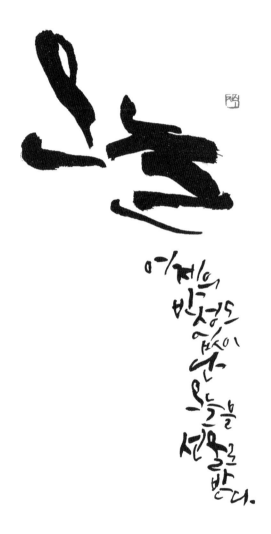

어제의 반성도 없이 난 오늘을 선물로 받다
Without reflection on yesterday, I receive today as a gift.

## 실천

태양이 떠 있는 동안
밤을 맞을 준비를 하는 자만이
다음에 오는 새벽을
맞이할 수 있다.

준비하지 않는 자는
떠오르는 태양을
볼 수가 없다.

길이 가깝다고 해도 가지 않으면 도달하지 못하고 일이 작다고 해도 행하지 않으면 성취되지 않는다

Even if destination is not far away, you can reach it only when you move towards it.
Likewise, if you don't act because you think the work you have to do is so easy,
you may not be able to achieve such easy thing..

## 희망

어둠이 아무리 내린다 해도
덮을 수 없는 것이 있다.
그것은 아침이다.

함박눈이 펑펑 온다 해도
덮을 수 없는 것이 있다.
그것은 봄이다.

절망이 아무리 어둡다 해도
덮을 수 없는 것이 있다.
그것은 희망이다.

- 좋은 글 중에서 -

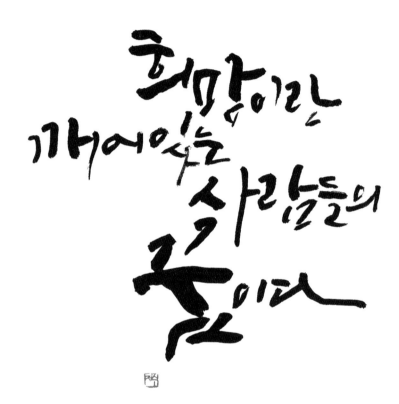

희망이란 깨어 있는 사람들의 꿈이다

Hope is a dream which people being awake are dreaming.

# 꿈

우리는 늘
새로운 꿈을 꾼다.

처음에는
불가능할 것만 같았던 일도
마음을 함께 하는 사람들과
만들어 가면
놀랍고 신기하게도
그 꿈에 가까이 와 있는 것을
알게 된다.

그래서 우리는
오늘도 함께 꿈을 꾼다.
그리고, 조금씩 같은 색으로
물들어간다.

오랫동안 꿈을 그리는 사람은 마침내 그 꿈을 닮아간다

- 앙드레 말로 -

오랫동안 꿈을 그리는 사람은 마침내 그 꿈을 닮아간다
A man dreaming a long-time dream is ultimately looking like the dream.

## 인생 여행

우리는 모두
한번뿐인 인생 여행을 한다.
어떤 사람은 이 여행을 즐기기도 하지만,
간혹 힘들어하는 사람도 있다.

그런데,
좋은 사람과 함께 하는 여행은
그렇지 않은 사람보다
훨씬 오래 즐거운 여행을 한다고 한다.

출발점으로 되돌아갈 수 없는
이 인생 여행을 위해
좋은 사람과 함께 하길 간절히
소망한다.

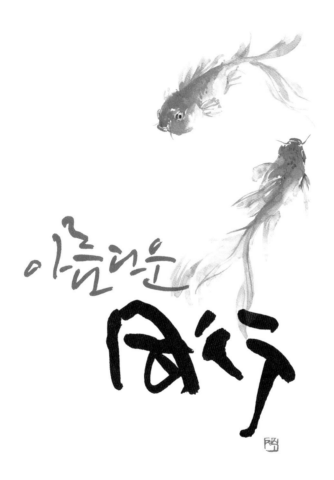

아름다운 동행
Beautiful companion

## 희망

내 눈앞에
희망이
사라졌다고
슬퍼하지 말고
내 속에
자라나는
또 다른 희망을
보세요.

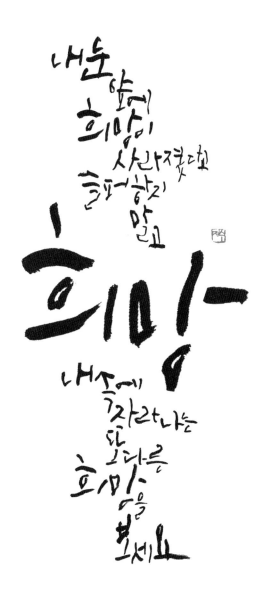

내 눈앞에 희망이 사라졌다고 슬퍼하지 말고
내 속에 자라나는 또 다른 희망을 보세요

Don't be sad because of vanished hope in front of your eyes.
Instead turn your eyes toward hope sprouting inside you.

## 사람이 희망이다

꿈이 있는 사람은
사람 속에서 희망을 찾는다.

우리는
사람 속에서 길을 찾고,
사람 속에서 답을 찾는다.

림스는
꿈이 있는 사람들이 모여
내일을 향한
희망의 날개를 편다.

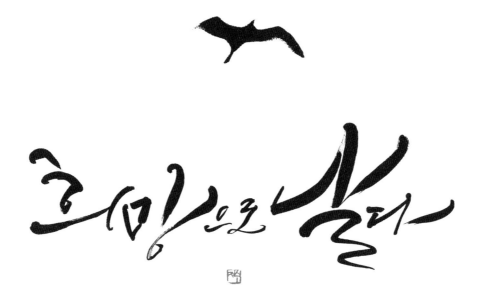

희망으로 날다
Human being is a hope. Fly with hope.

# 오늘

오늘은
평생 단 한 번밖에
오지 않는 날이다.

어제 죽은 이가
그렇게 살고 싶어 했던
날이기도 하다.

"당신은 오늘을 뜨거운 가슴으로 맞이 하시나요?"

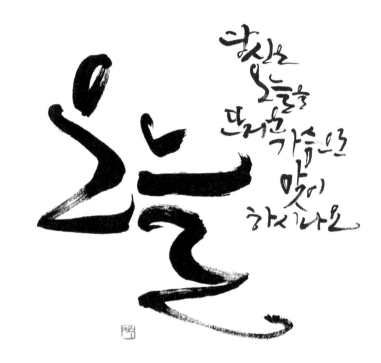

당신은 오늘을 뜨거운 가슴으로 맞이하시나요
Are you in face with today with warm heart?

# 나

눈을 크게 뜨면
세상이 아름다워진다.
마음을 활짝 열면
모두가 행복해진다.

그러나
내가 먼저 해야 한다.

나를 찾으려면 나를 버려야 한다

나를 찾으려면 나를 버려야 한다
If you want to find yourself,
you first need to put down yourself.

글꽃정원 | 소망

167

# 삶의 중심에서

이순신 장군의 묘비글은 "필사즉생 필생즉사"이다.
전쟁에 임하는 장수로서의 마음가짐이 그대로 나타나 있다.

묘비글은 말 그대로 고인을 기념하기 위해 묘비에 명문이나 시문을 새긴 것으로
단지 슬픔만을 담는 것이 아니라 재미와 냉소 등 다양한 표현들이 새겨져 있다.

기인으로 유명한 중광스님의 묘비글은 "괜히 왔다 간다"고 쓰여 있다.

천상병 시인은 "나 하늘나라로 돌아가리 아름다운 소풍 끝나는 날 가서 아름다웠다 말하리"

프랑스와 모리아크의 묘비글에는 "인생은 의미있는 것이다."라고 했고,

극작가이자 소설가인 버나드 쇼의 묘비글에는 "우물쭈물하다 내 이럴 줄 알았다"이다.

* 나는 모든 것을 갖고자 했지만 결국 아무것도 갖지 못했다 (모파상)
* 돌아오라는 부름을 받다 (에밀리 디킨슨)
* 일어나지 못해 미안합니다 (헤밍웨이)
* 살았다, 썼다, 사랑했다 (스탕달)
* 할리우드의 한 기자가 밥 호프에게 자신의 묘비에 무슨 글을 새겼으면 좋겠느냐고 물었다.
그러자 밥 호프(영국 출신 희극 배우)는 이렇게 대답했다.

"들려주셔서 감사합니다. 일어나지 못해 죄송합니다."

삶의  중심에서 다시 나를 돌아 본다.

– 좋은 글 중에서 –

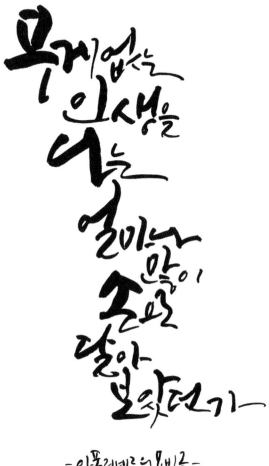

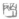

무게 없는 인생을 나는 얼마나 많이 손으로 달아 보았던가
How many times have I weighed weightless lives?
– Epigraph of Apollinaire –

# 꿈

우리에게 꿈이 없다면
영혼 없는 육체일 뿐이다.

꿈이 없는 순간부터 우리는
늙기 시작한다.

그래서 우리는
늘 새로운 꿈을 꾼다.

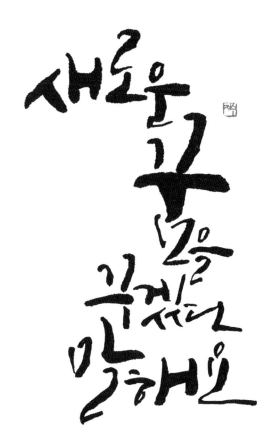

새로운 꿈을 꾸겠다 말해요

Please tell me you will have a new dream.

# 사랑

서로 사랑을하며 살자

Let's love one another

# 기분 좋은 사람

살아가는데
기분을 좋게 하는
그런 사람이 있습니다.

이런저런 이야기를
많이 나눠서라기보다는
그냥 떠올리기만 해도
입가에 미소가 저절로
한아름 번지게 하는
그런 사람이 있습니다.

가끔 안부를 묻고
가끔 요즘 살기가 어떠냐고
흘러가는 말처럼 건네줘도
어쩐지 부담이 없고
괜시리 마음이 끌리는
사람이 있습니다.

그 사람은
꼭 가진 게 많아서도 아니고
무엇을 나눠줘서도 아니며
언제나 마음을 편안하게 해주는
그런 사람입니다.

당신은
세상에서
제일 기분 좋은 사람입니다.

- 좋은 글 중에서 -

당신이 있어 행복합니다
I'm happy to have you.

# 가시나무

어느 스승이 산에 오르며 제자들에게 물었다.

"가시나무를 보았는가?"

"예 보았습니다."

"그럼, 가시나무는 어떤 나무들이 있던가?"

"탱자나무, 찔레나무, 장미꽃나무 등이 있습니다."

"그럼 가시 달린 나무로 몸통 둘레가 한아름 되는 나무를 보았는가?

"못 보았습니다."

"그럴 것이다."

가시가 달린 나무는 한아름 되게 크지는 않는다.

가시가 없어야 한아름 되는 큰 나무가 되는 것이다.

따라서,

가시가 없는 나무라야 큰 나무가 되어 집도 짓고 대들보로 사용할 수 있는 것이다.

"사람도 마찬가지다. 가시가 없는 사람이 훌륭한 사람이 되는 것이다."

- 좋은 글 중에서 -

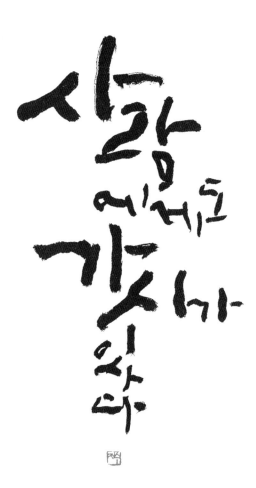

사람에게도 가시가 있다

People have thorns, too.

## 토닥토닥

나는 너를 토닥거리고
너는 나를 토닥거린다.
삶이 자꾸 아프다고 말하고
너는 자꾸 괜찮다고 말한다.
바람이 불어도 괜찮다.
혼자 있어도 괜찮다.
너는 자꾸 토닥거린다.
나도 자꾸 토닥거린다.
다 지나간다고 다 지나갈거라고
토닥거리다가 잠든다.

– 김재진 –

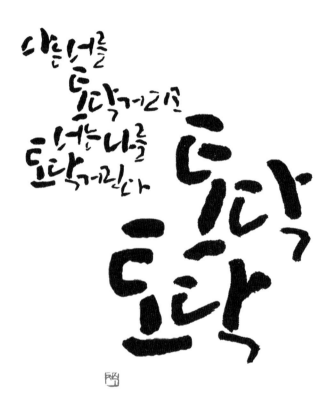

나는 너를 토닥거리고 너는 나를 토닥거린다. 토닥토닥
I caress you and you caress me. It's okay.

## 선물

하늘 아래 내가 받은
가장 커다란 선물은
오늘입니다.

오늘 받는 선물 가운데서도
가장 아름다운 선물은
당신입니다.

당신 나지막한 목소리와
웃는 얼굴, 콧노래 한 구절이면
한아름 바다를 안은 듯한
기쁨이겠습니다.

 − 나태주 −

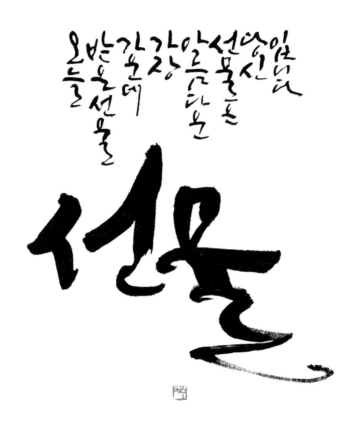

오늘 받은 선물 가운데 가장 아름다운 선물은 당신입니다
You are the most beautiful gift I received today.

## 칭찬

문하생들이 글씨를 써서
나에게 보여 줄 때면
나는 꼭 하는 말이 있다.

"아이구 잘했네"

글씨에 대한 평가가 아닌
그의 마음을 칭찬하고 싶기 때문이다.

칭찬이란 그를 향한 '뜨거운 응원'이다.

칭찬은 고래를 춤추게 하고
격려는 고래를 바다로 나아가게 한다.

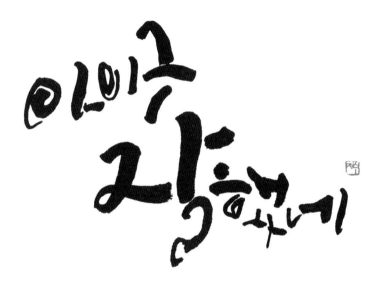

아이구 잘했네

Good job!

# 당신

자신의 부족한 점을
더 많이 부끄러워할 줄
아는 이는
더 존경받을 가치가 있는
사람이다.

– 조지 버나드 쇼 –

당신을 존경합니다
I respect you.

# 마음

마음이 여유로운 사람이
세상의 아름다움을 볼 수 있고

마음이 편안한 사람이
인생의 즐거움을 느낄 수 있다.

마음이 맑은 사람이
삶의 깊이를 깨달을 수 있고

마음이 고요한 사람이
영혼의 속삭임을 들을 수 있다.

마음을 넉넉하게 풀어놓고
조금만 여유를 가지고 삶을 바라보기.

보이지 않던 것들이 보이게 된다.

- 좋은 글 중에서 -

마음을 비우니 당신이 보이네
I see you now that I've let it go.

# 사랑

물건은 사용하고
사람은 사랑하라
반대로 하지마라

– 존파웰 –

사랑합니다

I love you.

## 사랑의 기술

어떤 사람이
꽃을 사랑한다고 말하고는
꽃에 물 주는 것을 깜빡한다면

아무도 그 말을 믿지 않을 것이다.

사랑이란
사랑하는 자의 생명과 성장을
적극적으로 염려하는 것이다.

이 적극적인 배려가 없는 곳에
사랑은 없다.

– 에리히 프롬 –

난 당신을 사랑하기 위해 태어났어요
I was born to love you.

## 이청득심(以聽得心)

귀를 기울여
경청하는 것은
사람의 마음을 얻는
최고의 지혜다.

내가 듣고 있으면
상대의 마음을 얻으며,
내가 말을 하고 있으면
남이 이득을 얻는다.

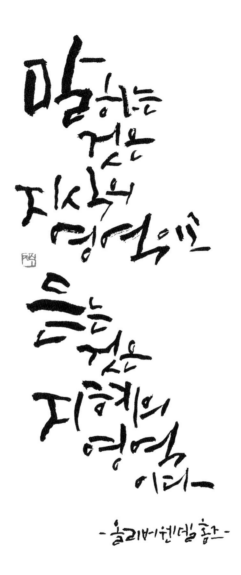

말하는 것은 지식의 영역이고 듣는 것은 지혜의 영역이다
What you say tells about your knowledge,
What you hear tells about your wisdom.

글꽃정원 — 사랑

## 거리두기

그대가 아끼는 것을
조금만
멀리 두고 보라.

그리움은
간격이
필요한 것이다.

– 변종모 –

# 서로 그리워만 하다

서로 그리워만 하다
Missing each other

## 섬김

남을 인정하지 않으면
나도 인정 받지 못합니다.

남을 사랑하지 않으면
나도 사랑 받지 못합니다.

남을 존중하지 않으면
나도 존중 받지 못합니다.

내가 먼저 하지 않고 되는 일은
세상에
아무것도 없습니다.

남은 나를 비추는
거울같은 존재입니다.

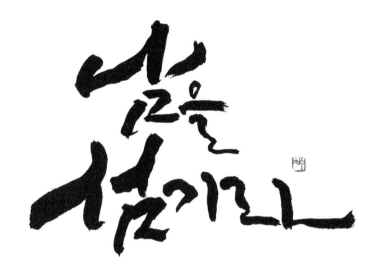

크고자 하거든 남을 섬기라
You must be your servant to become great.

# 미소

미소는
입 모양을 구부리는 것에
불과하지만,
수많은 것을 바로 펴 주는
힘이 있다.

– 로버트 이안 시모어 –

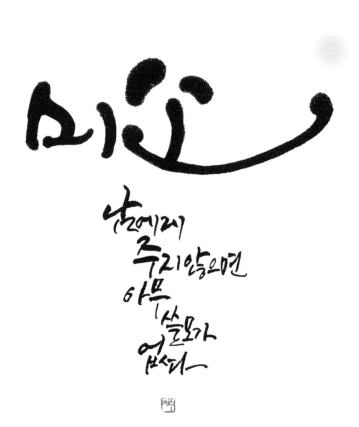

남에게 주지 않으면 아무 쓸모가 없다
A smile goes wasted if you don't show it to others.

# 사랑

전 세계 60개국 180곳 세종학당 학생 1,228명에게
가장 아름답다고 생각하는 한국어 단어를 물었다.

학생들은 영어, 중국어, 스페인어, 베트남어, 인도네시아어로 번역된
질문지를 받고 한국어와 모국어를 섞어 가며 정성껏 답변을 보냈다.

그중에서 단연 1위는 '사랑'이었다.

이유는 발음할 때 우아하고, 자연스러우며
''사람'과 '사랑'이 받침 하나만 다르다.'는 이유였다.

그러나, 그중에 가장 중요한 이유는
'사랑이 사람을 아름답게 한다'란 의미라고 했다.

– 좋은 글 중에서 –

사랑을 줄 수 없을 만큼 가난한 자도 없구요
사랑을 받지 않아도 될 만큼 부유한 자도 없어요

No one is too poor to love, and no one is too rich not to be loved.

# 노루발

꿈꿨는데 말이여,
얼굴은 니가 분명한데
몸뚱이는 노루인 겨.
근데 가만 살펴보니 발이 셋이여.
조심스럽게 노루에게 물어봤지.

큰 애야, 뒷다리 하나는 어디다 뒀냐?
그랬더니
노루 눈을 반짝이며 울먹울먹 말하더라.
추석이라서
어머니께 드리려고 다리 하나 푹 고았어요.

잠 깨고 얼마나 울었는지,
운전 잘해라.
뭣보다도 학교 앞 건널목 지날 땐
소금쟁이가 풍금 건반 짚듯이
조심하고, 또 조심해야 쓴다.

– 이정록 –

불러도 불러도 부르고 싶은 노래
Mom, the name I want to keep on calling.

## 선물

나 가진 것  많지 않아
값비싼 것을 그대에게 드리지
못하지만

오늘 하루가 당신에게
가장 즐겁고 행복한 선물이 되길
간절히 기도할게요.

오늘을 선물로 드립니다

Today is a present.

## 익숙함

가장 소중한 사람은 멀리 있지 않다.
매일 당신이 만나는 사람 중에 있다.

익숙함에 빠져 소중함을 잊지 말기를

Do not become too familiar to forget the value.

## 똥

우리가 피하려는것 중 제일은 똥이다.
그러나
거의 하루에 한번 보는 것도 역시 똥이다.

남의 똥을 보거나 냄새를 맡으면 기겁을 하고 피하지만,
자신의 똥은 꼭 확인하고 냄새도 잘도 참는다.

분명 같은 똥이지만 그 차이는 하늘과 땅.
이유인즉 바로 사랑의 차이다.
내 아이 어릴때 똥보며 예뻐했던 것처럼...

사랑으로 보면
세상에 안 예쁜 것 하나 없다.

똥
Poop

# 덕

애인불친 반기인 (愛人不親 反其仁)
남을 사랑하는데도 친해지지 않으면 자신의 인자함을 돌이켜 보고,

치인불치 반기지 (治人不治 反其智)
남을 다스리는데 다스려지지 않으면 자기의 지혜를 생각해 보고,

예인부답 반기경 (禮人不答 反其敬)
남을 예우하는데 답례가 없으면 자신의 공경하는 자세를 반성한다.

– 맹자 –

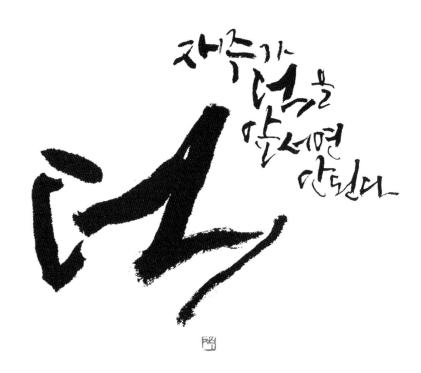

재주가 덕을 앞서면 안 된다
Talent must not precede virtue.

## 마음으로 안으면

짐은 무게가 있지만
사랑은 무게가 없다.
짐은 힘이 있어야 질 수 있지만
사랑은 마음만 있으면
안을 수 있다.

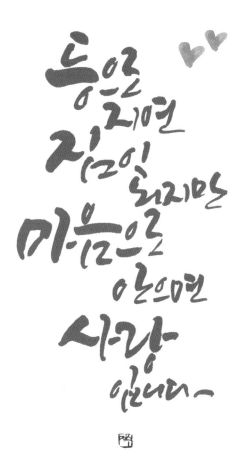

등으로 지면 짐이 되지만 마음으로 안으면 사랑입니다

It is a burden if you put it on your back, but it is love if you hug it with your heart.

## 나다움

남다름은 나다움을 뜻하기도 한다.
나다움을 인정받는 곳.
남다름을 인정하는 곳.
그 바탕에는 남을 이해하고 배려하는
따뜻한 포용력이 있어야 한다.

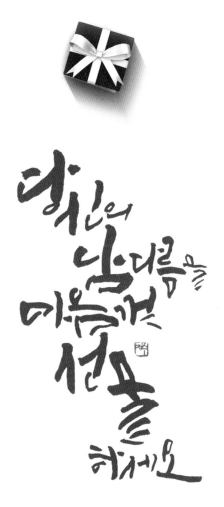

당신의 남다름을 마음껏 선물하세요

Present your outstanding talent as you want.

## 큰사람

배우고
그것을 때에 맞게 익혀 나가면
기쁘지 않겠는가.

벗이
먼 곳에서 찾아오면
즐겁지 않겠는가.

남들이
알아주지 않아도
노여움을 품지 않으면
군자답지 않겠는가.

- 논어 -

더 큰
하늘은
나의 등뒤에
있다.

더 큰 하늘은 나의 등 뒤에 있다
The bigger sky lies behind your back.

## 나의 고백

캘리그라피는 글로 작품을 표현하는
특별한 예술 세계입니다.

관객은 표현된 글의 내용으로
작품을 이해할 때가 더 많이 있습니다.
따라서 작가의 진실된 감동이 담겨 있는
작품이어야만 합니다.
자신의 실천이 담겨 있지 않는 작품은
영혼이 없는 허상일 수밖에 없습니다.

내가 먼저 뜨겁지 않다면
절대 남을 감동시킬 수 없습니다.

당신 작품에는 '나의 고백'이 담겨 있나요?

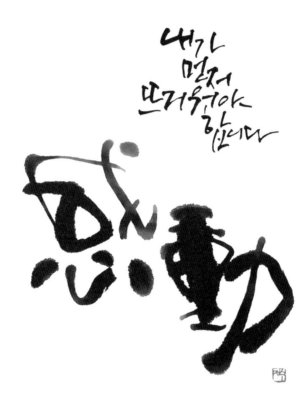

내가 먼저 뜨거워야 합니다

I have to be hot first

# 가을

잎이 떨어진다.
멀리서부터 떨어진다.
하늘의 먼 정원이 시들었는가
거부의 몸짓으로 잎이 떨어진다

그리고
밤에는 무거운 지구가 떨어진다
모든 별에서 고독
속으로

우리 모두가 떨어진다
여기 이 손이 떨어진다
네 다른 것들을 보라
모두가 떨어진다

그런데 이 추락을
한없이 다정하게 안아주고 있다, 누군가가

– 릴케 –

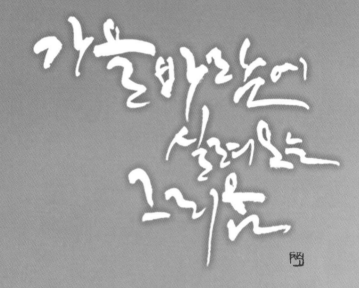

가을바람에 실려 오는 그리움
Nostalgic feeling autumn wind comes with.

# 엄마의 마음

엄마의 마음은
아무리  이야기해도
자신이 엄마가 되기 전엔
알 수가 없다.

그런데 요사이
철없는 엄마도 많다.

엄마는 딸 걱정,
그 딸은
자기 자식만 걱정.

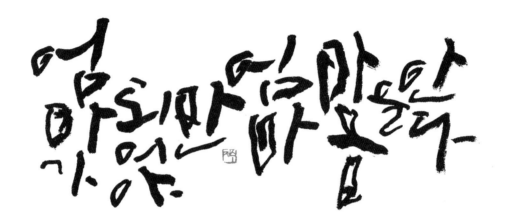

엄마가 되어야만 엄마 마음을 안다

Only when you become a mom will you be able to understand your mom.

# 댓글

댓글을 보면
그 사람의 정신 건강을 알 수 있다.
건강한 사람은 결코 인색하지 않다.

헐
Oh my god!

## 실망

사람에게 실망 하는건 내가 늘 앞서 있기 때문이다.

누구나 열 개를 주면 열 개를 받고 싶어 한다.

그러나, 상대는 열 개를 받았다고 생각하지 않는게 문제다.

'주는 자가 더 복 되다.'란 말처럼  마음을 비우면 실망도 적어진다.

받기만 하는 사람은 늘 받아도 부족하다 한다.

- 좋은 글 중에서 -

사람에게 실망하는 건 내가 늘 앞서 있기 때문이다

Disappointment with others comes because
I always put my expectation on them.

## 5월의 고백

부모를 사랑합니다.
자녀를 사랑합니다.
그리고
당신을 사랑합니다.

오월의

오월의 고백

Confession of May

## 감동을 주는 당신

1. 사람들은 잘난 사람보다 따뜻한 사람을 좋아한다.

2. 멋진 사람보다 다정한 사람을 좋아한다.

3. 똑똑한 사람보다 친절한 사람을 좋아한다.

4. 훌륭한 사람보다 편안한 사람을 좋아한다.

5. 대단한 사람보다 마음이 닿는 사람을 좋아한다.

6. 말을 잘하는 사람보다 잘 들어주는 사람을 좋아한다.

7. 겉모습이 화려한 사람보다 마음이 고운 사람을 좋아한다.

8. 모든 걸 다 갖춘 사람보다 부족해도 진실한 사람을 좋아한다.

– 좋은 글 중에서 –

당신은 내게 감동을 주는 사람
You are the one who can move me.

## 특별한 사람

누군가에겐
당신의 존재만으로도
살아야 할
이유가 된다.

당신은 분명 누군가에겐 아주 특별한 사람입니다

With no doubt, you are very special to someone else.

## 서로 사랑을 하며 살자

세상과 이별할 때는
누구도 함께 가지 못한다.

세상에 혼자 온 것 같이
그때도 혼자 가야 한다.

축복 속에 태어난 당신
축복 속에 떠나가려면

후회 없이 서로 사랑하며
살아야한다.

어느 누구도 이별을
미리 준비하지는 못한다.

- 좋은 글 중에서 -

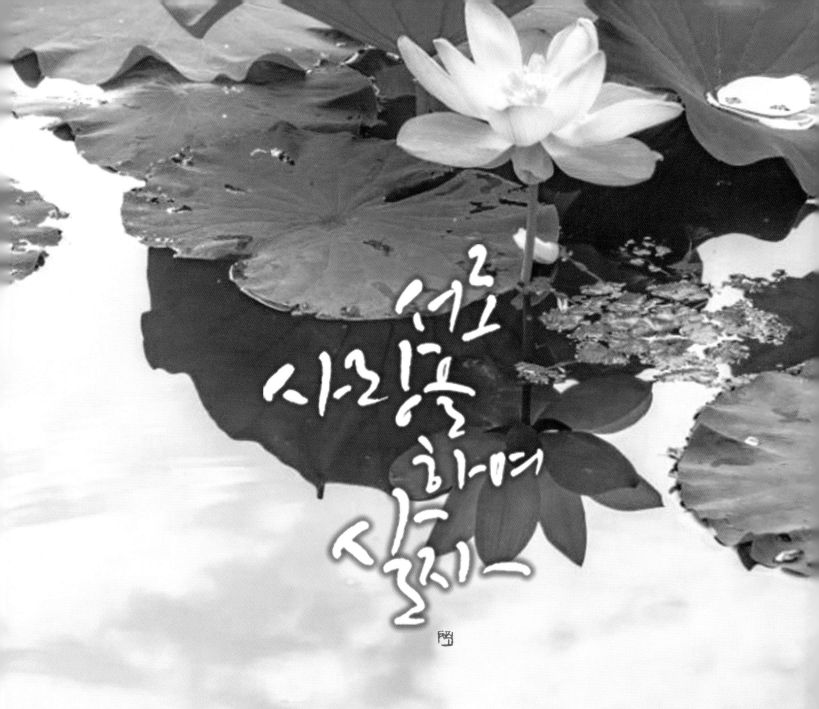

서로 사랑을 하며 살자
Let's love one another.

## 스승

배움이란
자동판매기처럼 동전을 넣으면 '자격'과 '졸업장'이 나오는 것이 아니다.

스승이란
삼각김밥처럼 먹기 편하게 포장된 조언과 위로를 건네는 존재가 아니다.

– 우치다타츠루 '스승은 있다' 중에서 –

스승은 산과 같아야

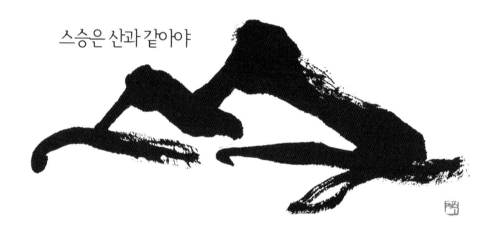

스승은 산과 같아야
Teacher should be like mountain.

## 사람이 하늘처럼

사람이 하늘처럼
맑아 보일 때가 있다.

그때 나는
그 사람에게서
하늘 냄새를 맡는다.

인생에서 좋은 친구가
가장 큰 보배다.

물이 맑으면 달이 와서 쉬고
나무를 심으면
새가 날아와 둥지를 튼다.

스스로 하늘 냄새를 지닌 사람은
그런 친구를 만날 것이다.

- 법정의 글 중 -

사람이 하늘처럼 맑아 보일 때가 있다

사람이 하늘처럼 맑아 보일 때가 있다
There are times a man looks as transparent as the sky.

## 하면 된다

어려워서
손을 못대는 것이 아니라
우리가 손을 대지 않으니까
어려워지는 것이다.

– 세네카 –

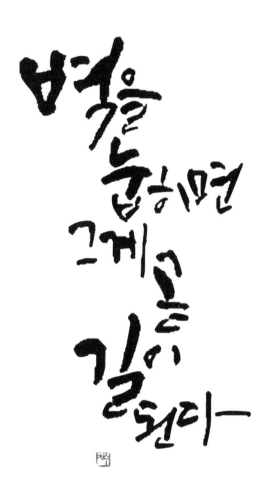

벽을 눕히면 그게 곧 길이 된다

A wall is just a road when put down.

# 인생

인생은 흘러가는 것이 아니라
채워지는 것이다.
우리는 하루하루를
그냥 보내는 것이아니라
내가 가진 무엇으로 채워가야 한다.

– 존 러스킨 –

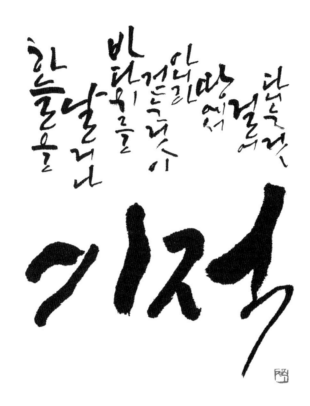

하늘을 날거나 바다위를 걷는 것이 아니라 땅에서 걸어 다니는 것
Miracle is not something like flying in the air or
walking on the water but walking on the earth.

## 웃음

행복한 사람이
웃는 것이 아니라
웃는 사람에게
행복이 찾아온다.

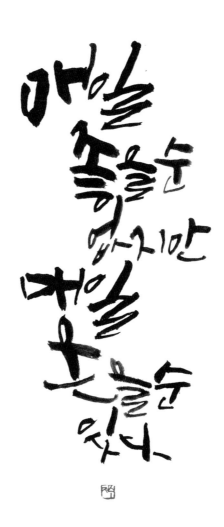

매일 좋을 순 없지만 매일 웃을 순 있다
No every day may be good, but you can smile every day.

# 나

다른 사람을 바꾸려면
스스로 먼저 바뀌어야 한다

이 세상이 나아지지 않는 이유는
한 가지 때문이다

서로가 서로를
변화시키려고만 할 뿐

자신은 변화하려고 들지 않기 때문이다.

– 토마스 애덤스 –

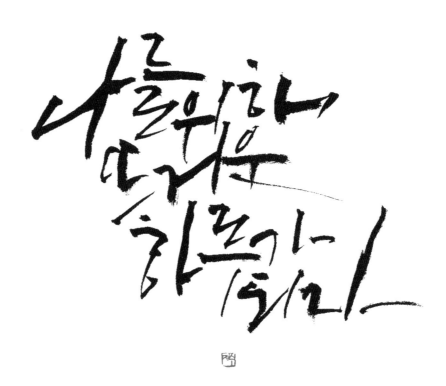

나를 위해 뜨거운 하루가 되자

Let the day burn for myself.

## 달팽이

문제는 목적지에 얼마나
빨리 가느냐가 아니라,
그 목적지가 어디냐는 것이다.

– 메이벨 뉴컴버 –

글꽃정원 │ 사랑

248

달팽이도 산을 넘는다

먼저간 사람이 이기는것이 아니라 끝까지 간 사람이 이긴다.

달팽이도 산을 넘는다
먼저 간 사람이 이기는 것이 아니라 끝까지 간 사람이 이긴다
Even snail climbs a mountain.
First-comer proves to not be a winner. Instead ultimate survivor.

# 용기

삶은 사람의 용기에 비례하여 넓어지거나 줄어든다.

– 아나이스 신 –

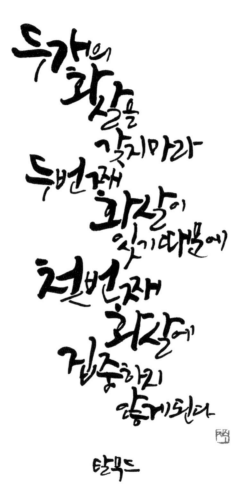

탈무드

두개의 화살을 갖지 마라. 두번째 화살이 있기 때문에 첫번째 화살에 집중하지 않게 된다

Don't have two arrows at the same time. If you have another choice,
you would not be able to concentrate on 1st arrow.

– Talmud –

# 그대가 곁에 있어도 나는 그대가 그립다

물 속에는
물만 있는 것이 아니다.
하늘에는
그 하늘만 있는 것이 아니다.
그리고 내 안에는
나만이 있는 것이 아니다.

내 안에 있는 이여.
내 안에서 나를 흔드는 이여.
물처럼 하늘처럼 내 깊은 곳 흘러서
은밀한 내 꿈과 만나는 이여.
그대가 곁에 있어도
나는 그대가 그립다.

– 류시화 –

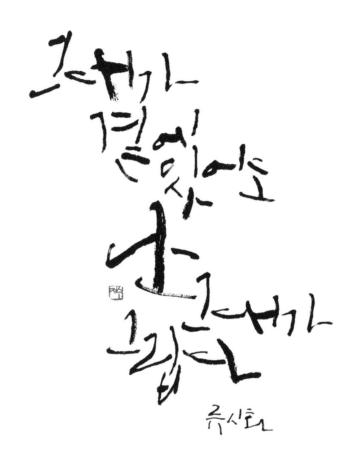

그대가 곁에 있어도 난 그대가 그립다
Even when you are with me, I still miss you.
– Ryu Si-Hwa –

# 후회

인생의 막바지에는
실패한 것들을
후회하지 않는다.

간절히 원했으나
한 번도 시도하지 않았던 일들을
후회한다.

– 로빈 시거 –

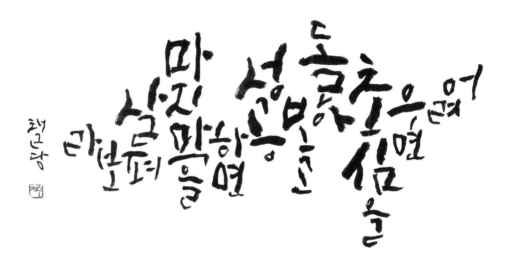

어려우면 초심을 돌아보고 성공하면 마지막을 살펴보라

When you face difficulty, look back at the first page.
When you succeed, look closely at the last page.

글씨는
종이 위에만
남겨지는게
아니다.
마음에도
새겨진다

Letters are inscribed not only on papers, but on the hearts as well.

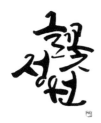

발행일 _ 2021년 8월 22일 초판 1쇄
지은이 _ 임정수
펴낸곳 _ 한스하우스
발   행 _ 한국림스캘리그라피연구원 기획팀
          정리·교정 : 김경민, 유지민
          영문 번역 : 양현라
등   록 _ 2000년 3월 3일(제2-3003호)
주   소 _ 서울시 은평구 연서로25길 7-15
판매처 _ 림스굿즈
          박은주 010-3652-7652/ 여명선 010-2225-0309
팩   스 _ 02-2275-1601
이메일 _ limsoo199@naver.com

값 30,000원
ISBN 978-89-92440-53-0